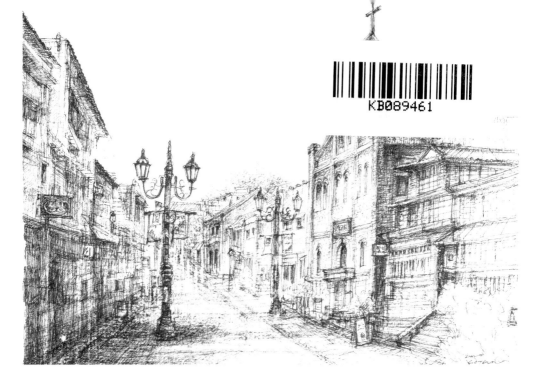

고제민 ©Ko, Je-Min 개항장 골목길 32×24cm pen on paper 2020

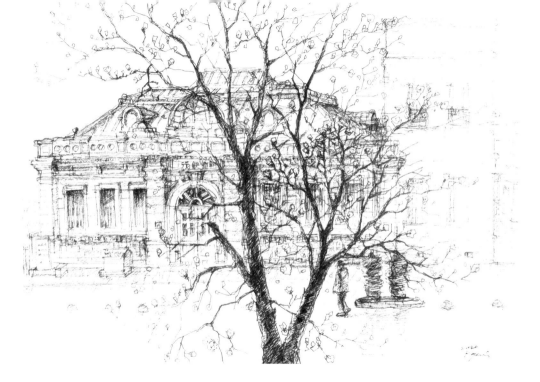

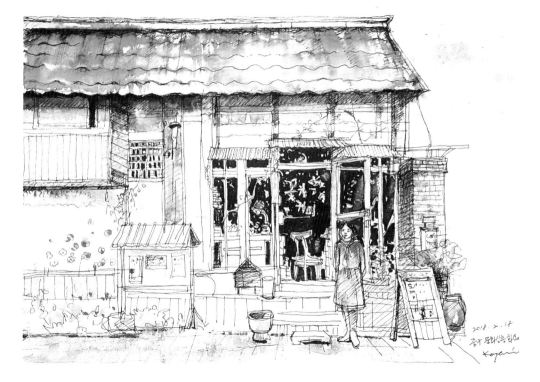

2018. 2. 18
중구 문래식물 함께
Koyani

INCHEON

인천, 그림산책

고제민 ⓒKo, Je-Min 문화실물통 화요 36×24cm pen, watercolor on paper 2018

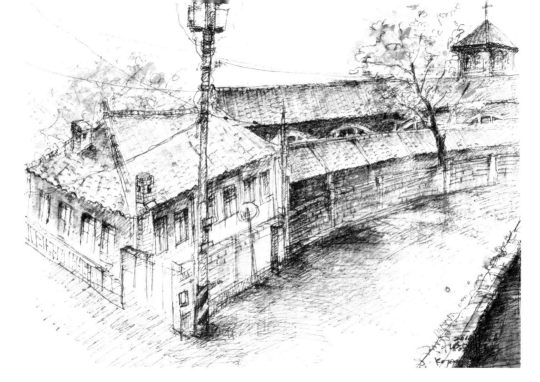

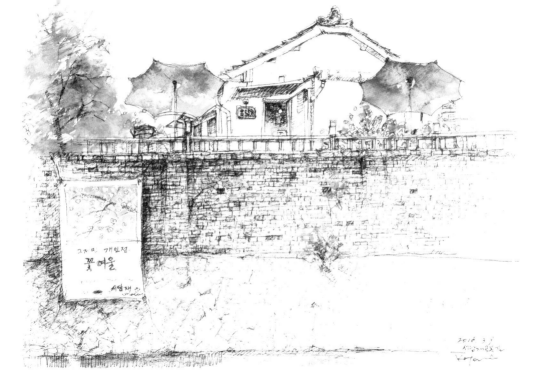

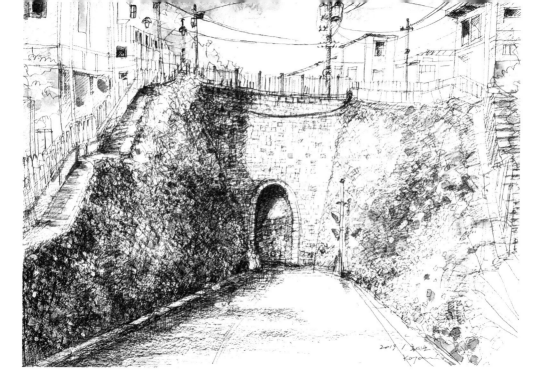

고제[민 ⓒKo, Je-Min　홍예문 36×24cm pen, watercolor on paper 2019

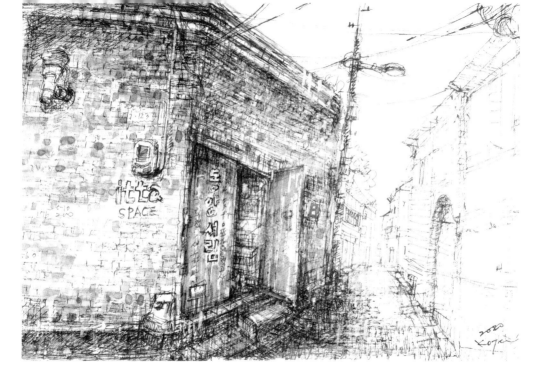

INCHEON
인천, 그림산책

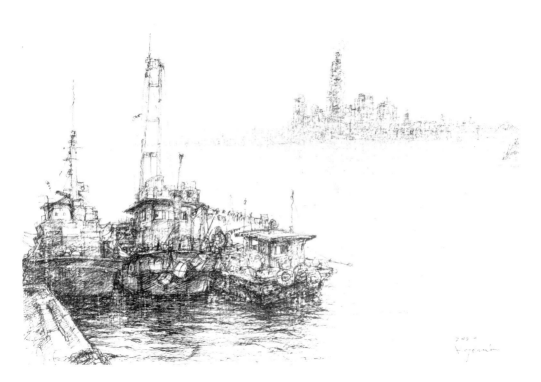

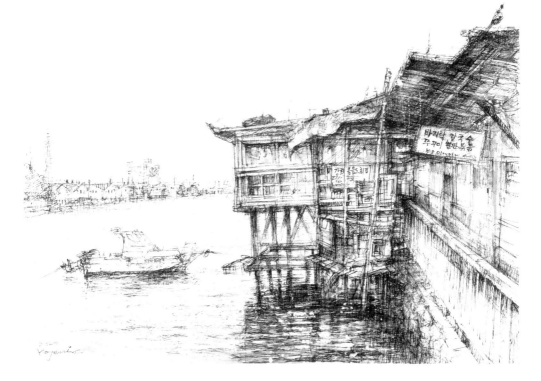

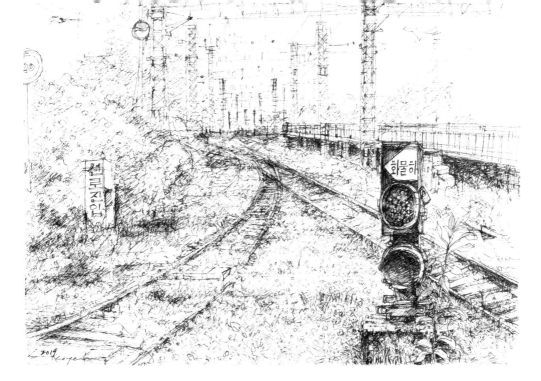

고제[민 ©Ko, Je-Min 죽항 철로 – 소리의 기억 32×24cm pen, watercolor on paper 2019

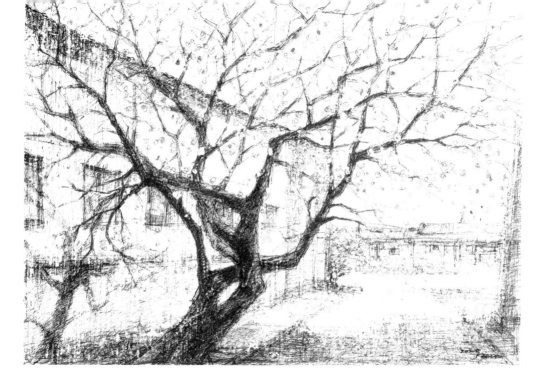

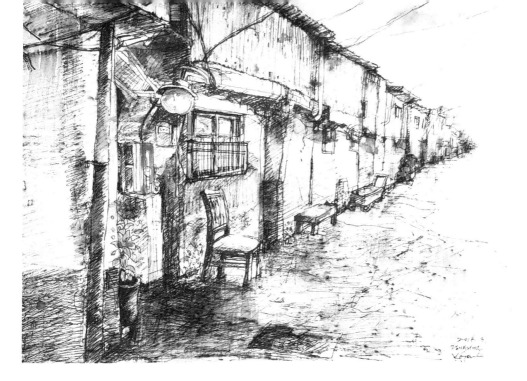

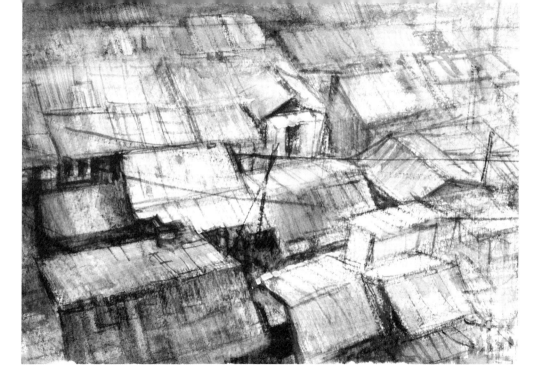

고제민 ©Ko, Je-Min 괭이부리마을 26×18cm watercolor on paper 2016

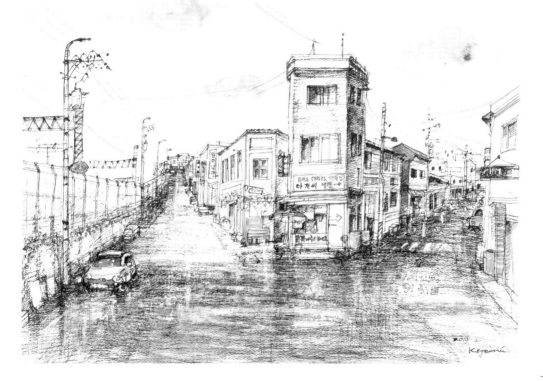

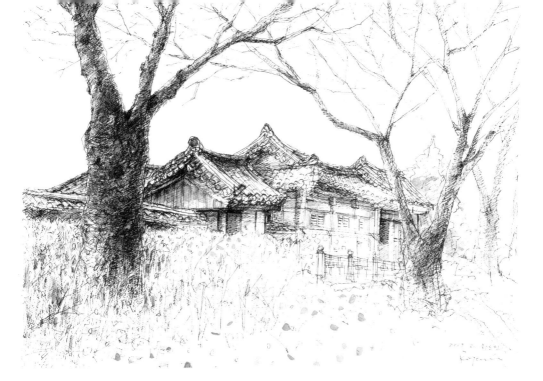

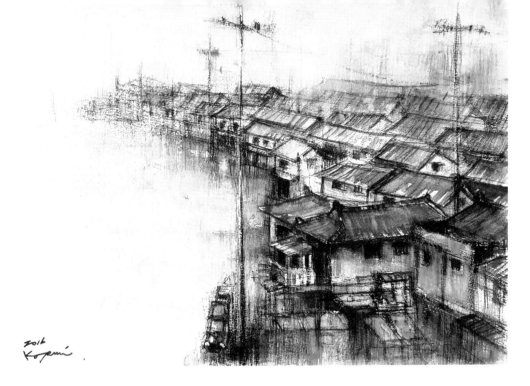

2016
Kojemi.

고제민 ⓒKo, Je-Min  화수부두 – 마을 36×26cm watercolor on paper 2016

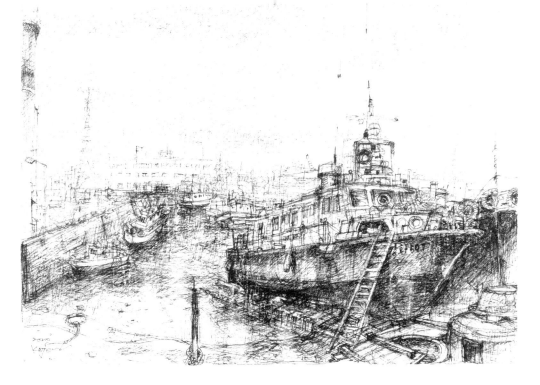

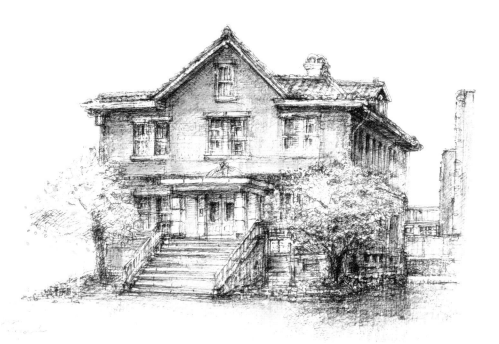

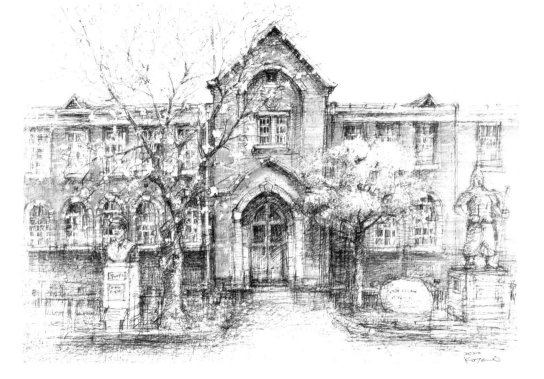

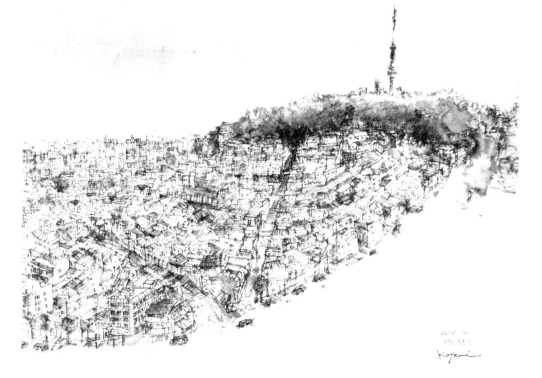

고제[민] ©Ko, Je-Min  수봉로 41×31cm pen, watercolor on paper 2018

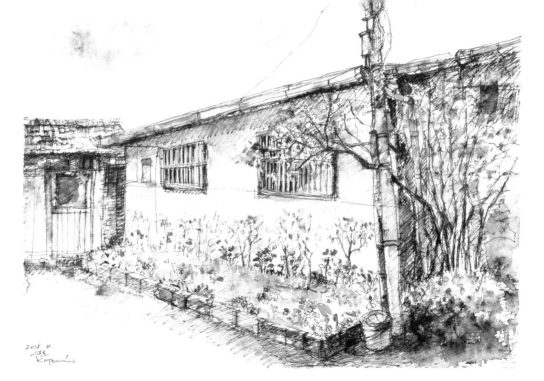

2018. 4.

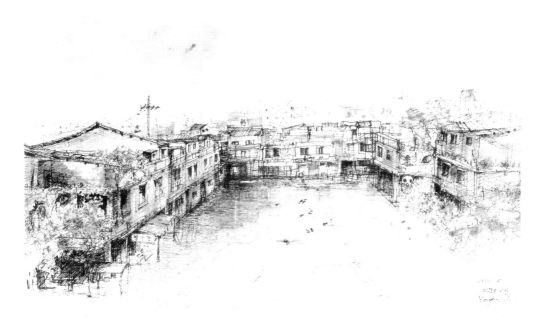

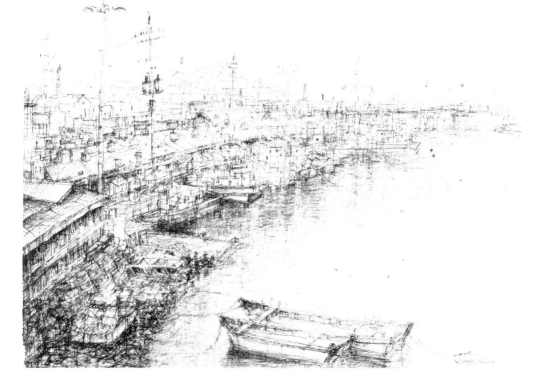

고제민 ©Ko, Je-Min   소래포구 32×24cm pen, watercolor on paper 2020

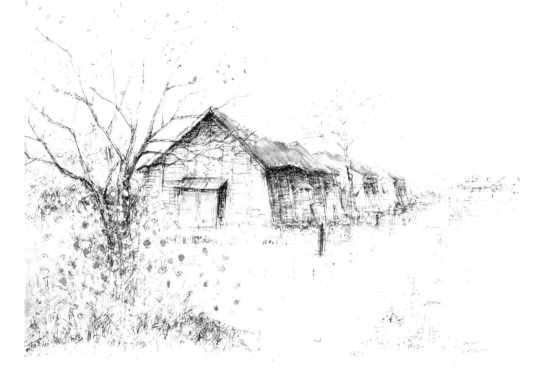

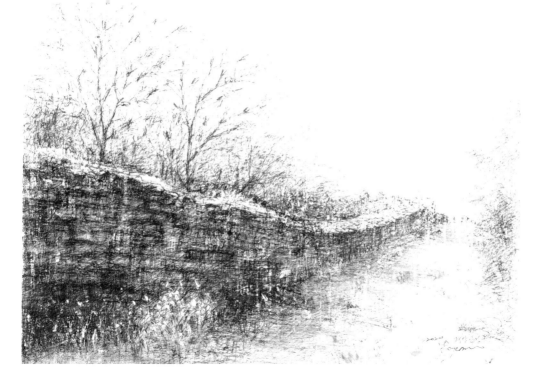

고제민 ©Ko, Je-Min  개양산성 32×24cm pen, watercolor on paper 2020

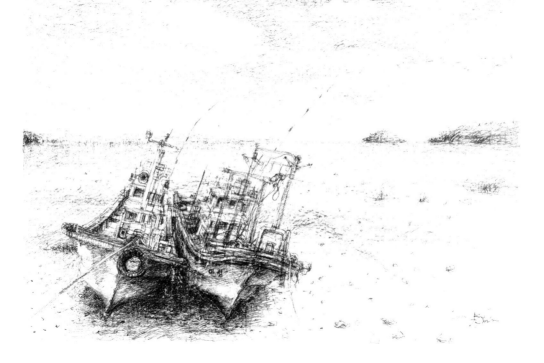

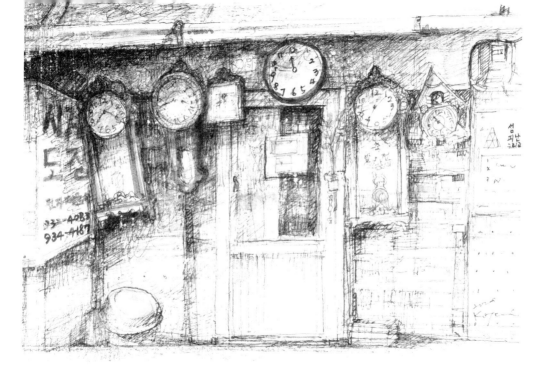

고제민 ©Ko, Je-Min  교통 – 시계탑 32×24cm pen, watercolor on paper 2020